儿童
趣味刮版画

ERTONG　QUWEI　GUABANHUA

◎ 蒋云标 著

西泠印社出版社

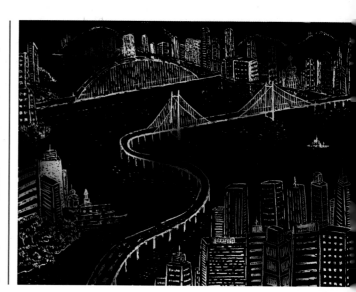

图书在版编目（ＣＩＰ）数据

儿童趣味刮版画 / 蒋云标著. -- 杭州 : 西泠印社
出版社，2013.6
 ISBN 978-7-5508-0793-8

Ⅰ．①儿… Ⅱ．①蒋… Ⅲ ①版画—绘画技法—儿童
教育—教学参考资料 Ⅳ．①J217

中国版本图书馆CIP数据核字(2013)第130263号

儿童趣味刮版画

蒋云标 著

责任编辑 叶胜男
责任出版 李 兵
装帧设计 王 欣
出版发行 西泠印社出版社
地 址 杭州市西湖文化广场32号5楼
邮 编 310014
电 话 0571-87243279
经 销 全国新华书店
印 刷 浙江省邮电印刷股份有限公司
开 本 889mm×1194mm 1/16
印 张 4
书 号 ISBN 978-7-5508-0793-8
版 次 2013年6月第1版 第1次印刷
定 价 28.00 元

前言

　　版画是绘画的一种表现形式，也是美术的一个重要门类。儿童刮版画简称刮画，是一个新出现的画种，是创作方式较为简便的一种版画。它的工具十分简单，只需刮画纸和竹笔就可以进行创作。这种新的绘制方法改变了版画所需的绘画、制版和印刷等繁琐过程，节省时间，让孩子能更有效地集中精力绘制、创作。

　　刮画纸是一种特殊的艺术纸，分为两层，外层以黑色为主，里层以彩色为主。只有刮去外层，才能露出里层的颜色。正因为孩子不知道里层颜色，所以对孩子更具吸引力，这也是刮画深受广大孩子喜爱的原因之一。另外，与平常的"添加型"绘画相比，这种"削减型"的创作方式，容易使人得到一种转换视觉效果而产生的新奇感；在求奇、求新的心理作用下，孩子的学习热情和探索精神也会得到激发。

　　刮画既有版画的艺术特征，又有线描画的表现特点，

还有装饰画的风格特色。它既干净，又省钱，而且非常方便，可以在课间创作，也可以在旅行期间勾画，只要稍有空闲，随时可以拿出来创作。既不需要其它绘画形式那样准备大量的工具，也不像有些绘画形式那样半途不可以停下来。除了不受时间、地点等条件限制外，刮画还有一个优点：可以不断深入刻画。

刮画下笔后不方便修改，对培养孩子下笔前的预设能力以及下笔后将"错"就错的随机应变能力有很大的帮助，对培养儿童的预见性、创造性有很好的作用，同时也有助于培养儿童的发散思维及审美能力等。

蒋云标

2013 年 5 月于宁波

目录

刮版画的工具与材料

刮画纸

　　刮画纸又叫刮蜡纸，是一种特殊的艺术纸，分为两层，外层（也叫覆盖层或面）主要以黑色（也有其他颜色）为主，很容易被刮去；刮去外层后便露出里层（也叫底），里层大多以彩色（也有单色）为主。

　　刮画纸的品种有黑面彩底（其底层有迷彩色、彩虹镭射、金银镭射、单色等）、彩面白底、彩面彩底等。

　　刮画纸可以自己制作（后面会专门介绍），也可以到文化用品商店去购买。购买的刮画纸不但使用方便，品种丰富，而且价格便宜，效果出色。

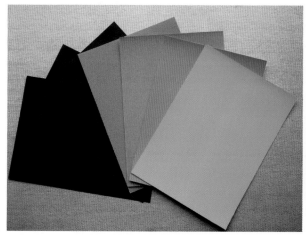 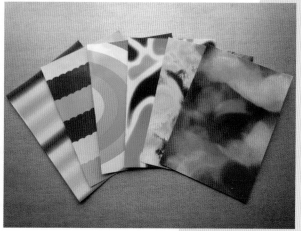

刮画纸　　　　　　　　　　　　刮去外层后露出里层的刮画纸

竹笔

　　竹笔是专门用来制作刮画的特殊笔种。竹笔分两头，尖头可以画细线和点；扁头似刀，可以刮出较粗的线或面。

　　除了专用的竹笔，也可以用其他工具或者自制工具来作画，比如削尖的筷子、牙签、墨水用完的圆珠笔等等。自制的工具还可用于表现一些特殊技巧，丰富画面的表现效果。

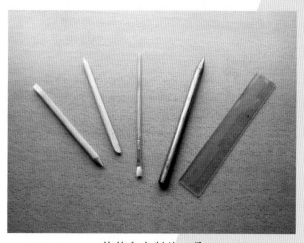

竹笔和自制的工具

刮画纸的制作

方法一：

找一些彩色广告纸或废旧挂历等材料做底，涂满黑色油画棒，即可开始创作刮画。

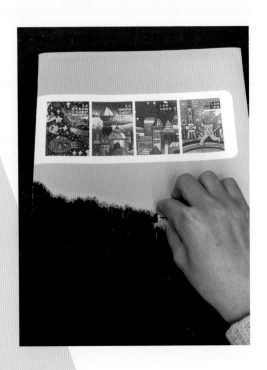

方法二：

在白色的铅画纸上用各种浅色油画棒涂满，再用黑色油画棒完全覆盖后即可。

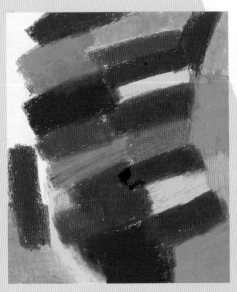

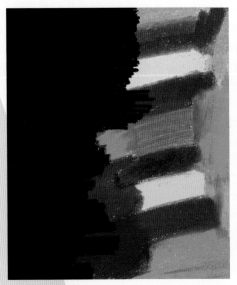

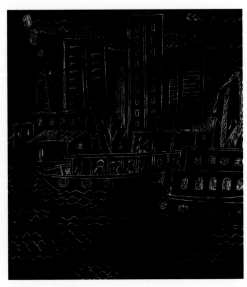

用各种颜色的油画棒涂满铅画纸。为使完成后的画面效果更佳，尽量选用浅色。

在已涂满各种颜色的画纸上再用黑色油画棒覆盖。

用废圆珠笔笔芯在涂好的画纸上进行刮画创作。

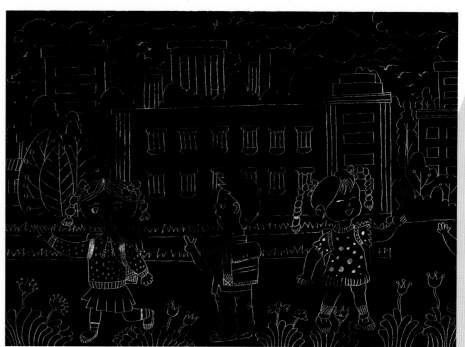

《放学》

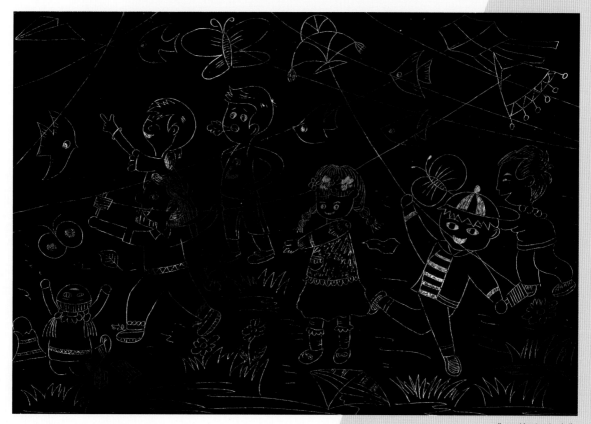

《风筝的季节》

　　这两幅作品都是采用自制刮画纸完成的。自制刮画纸最大的好处是不满意处可再次涂上黑色油画棒进行修改。但制作刮画纸麻烦、费时且成本高，刮出来的画面效果也不如买的好，因此不提倡做。我们知道其原理就可以了。

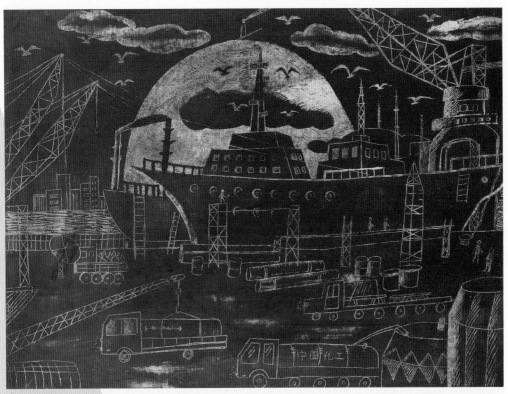

《海港晨韵》

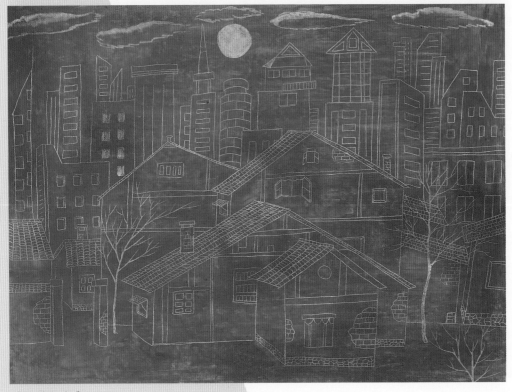

《旧貌新颜》

　　这两幅作品是用铅化纸和油画棒自制的刮画纸创作的，其与众不同之处在于表面不是用黑色覆盖，在制作刮画纸之前，已预先根据景物表现的需要，充分考虑了画面的色调。制作时先用类似色中的浅色涂底，后用深色覆面，使最终的画面色调统一，色彩协调，具有独特的个性与鲜明的特点。

刮版画的表现技法

点、线、面是构成刮版画的基本要素。

点

点的变化非常丰富，包括大小、形状、颜色等的变化，点与点组合能形成或聚或散、或疏或密的不同效果。在刮版画中，整幅画由点构成的不多，它一般与线或面结合起来应用。

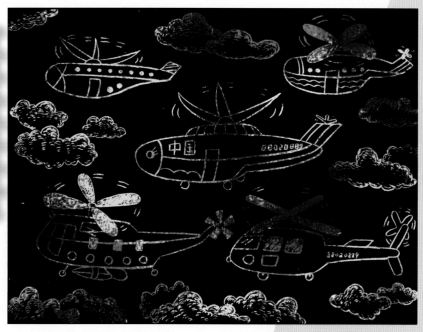

《直升飞机》

线

线是刮版画中最重要的构成元素，它有着丰富的表现力，能通过长短、粗细、曲直、疏密的变化，形成丰富多彩的画面。

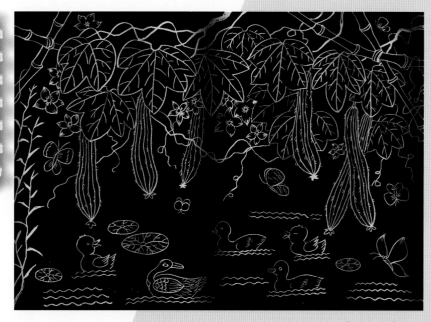

《瓜架下》

面

扩大的点或是封闭的线就形成了面。面分规则的和不规则的，它有大小、形状、色彩的变化。在创作刮版画时，不提倡用大块的面来作画，这不但费时间，而且相当困难，更不是刮版画的长处。即使要表现较大的面，也不宜刮得很干净，以免失去版画的韵味。

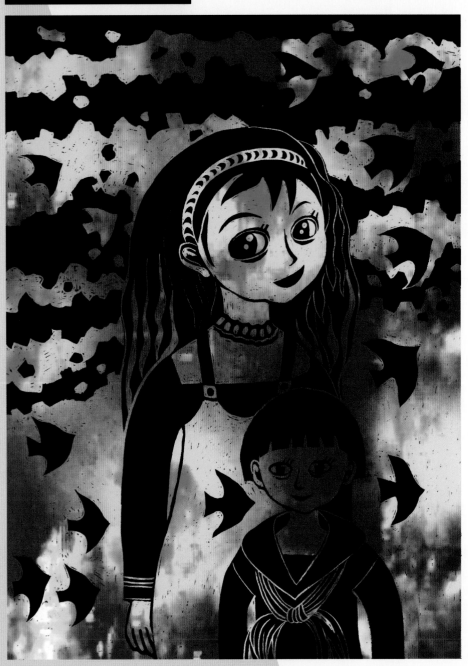

《朝霞》

点、线、面综合运用

　　孤立的点、线、面没有任何意义。一张好的作品，应该是点、线、面等要素的完美结合。在创作时要注意点、线、面组合间的疏密安排，控制画面黑、白、灰搭配时的节奏和韵律。

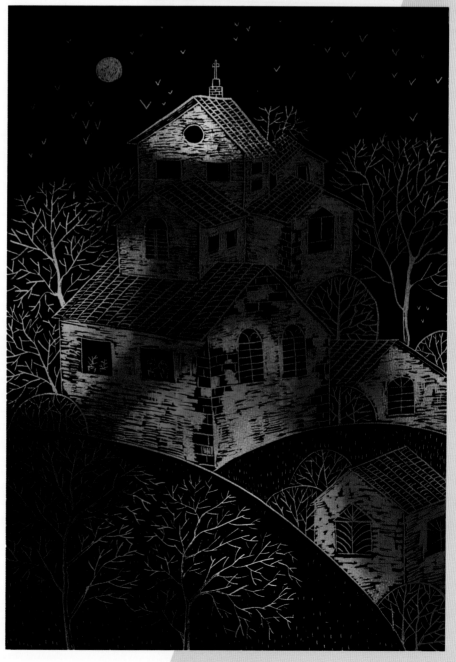

《别墅》

刮版画的表现形式

写实法

写实法就是对景物进行真实的描绘。利用刮画工具对景写生，与平常绘画相比，多了一种视觉效果的转换，会令人产生新奇感。另外刮画纸的丰富色彩更为线条增添了生动气息。

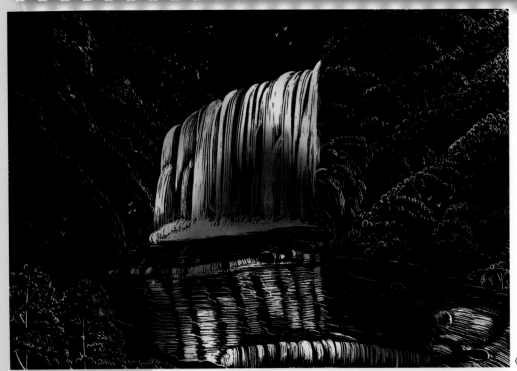

《瀑布》

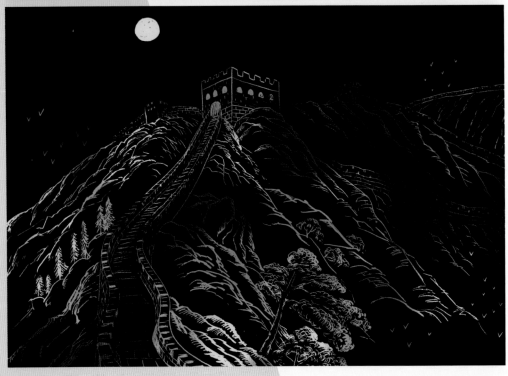

《月是故乡明》

装饰法

　　对景物进行概括提炼，并通过添加纹饰等手法，使画面具有一种格律美，这种方法就是装饰法。将其应用在刮画中，会产生更加意想不到的效果。

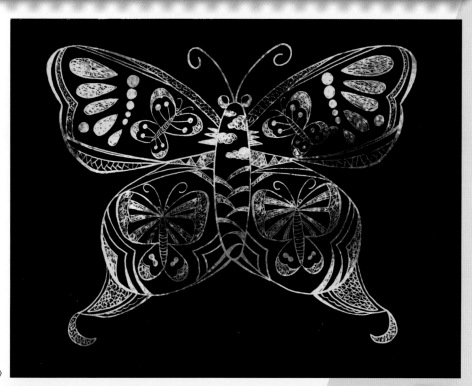

《蝴蝶》

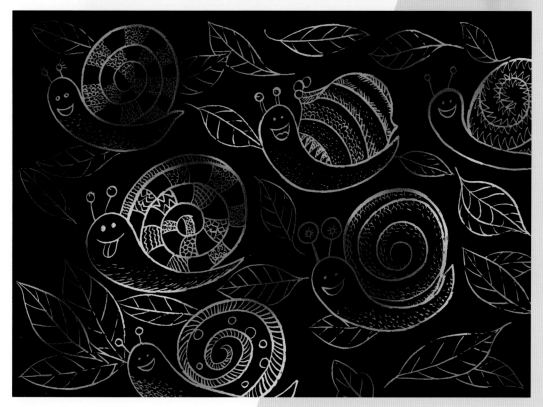

《蜗牛》

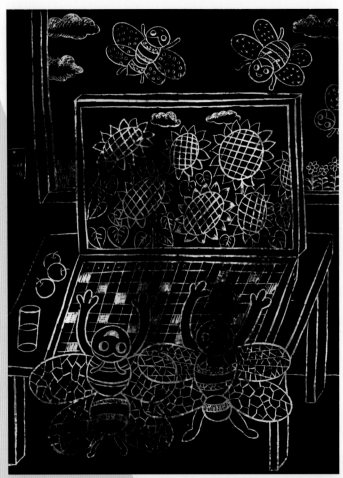

《现代化采蜜》

拟人法

　　拟人法就是赋予事物以人的性格与情感，使之具有人的外表与个性特征。采用拟人法能使画面一下子活泼起来，令读者感到亲切。

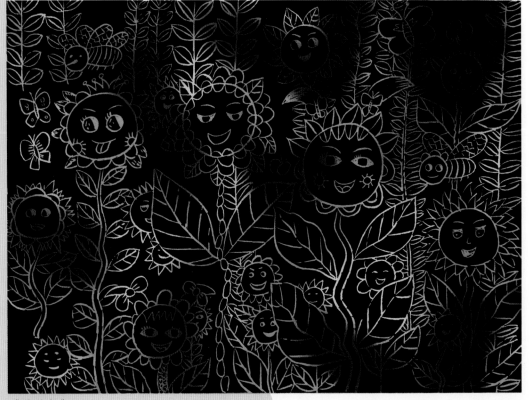

《葵花舞》

想象法

　　想象法就是对现实生活中的形象进行改造与加工，突破时空的束缚，创造出新的形象。想象力是创新的源泉，通过想象可以营造出美妙的虚拟世界，并从中体验惊奇，享受自由，感受快乐。

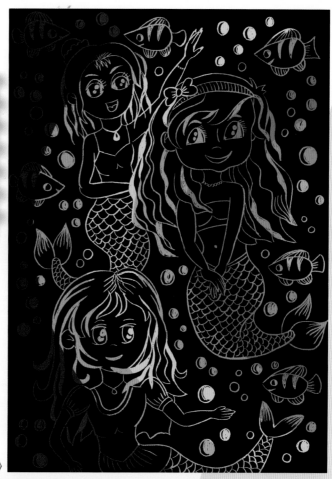

《美人鱼》

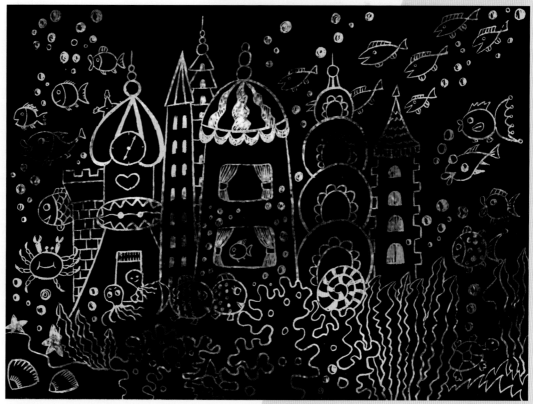

《水晶宫》

刮版画的制作步骤

画出大角牛的脸部，添上眼睛和鼻子等。

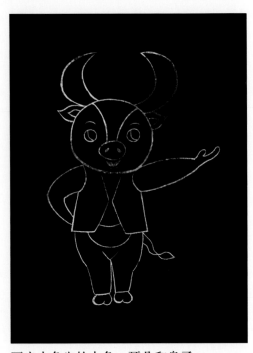

画出大角牛的大角、耳朵和身子。

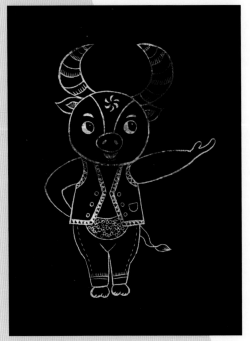

在大角牛身上进行装饰。

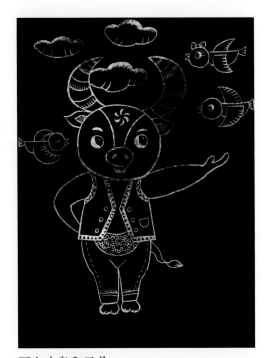

画上小鸟和云朵。

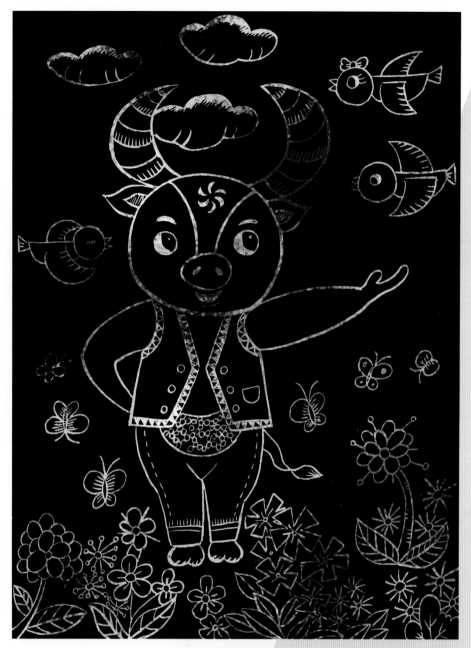

《大角牛》

添上花草，蝴蝶等。对画面进行调整，添加细节。

绘画的步骤

　　每个人对事物的看法不同，绘画习惯也一定不同。绘画没有固定的模式，关于绘画的顺序，从哪里入手，按怎样的步骤画，可能每个人都会有不一样的认识。

　　一般来说，总是从画面的主体物开始，从又大又完整（没有被别的物体遮挡）的地方开始。往往是先勾出大轮廓，再深入局部刻画。有些小朋友很会做局部的刻画，这未必是件好事——细部固然要精彩，但整个画面的和谐统一远比局部重要。至少在画局部的时候，心中是要有整体的。

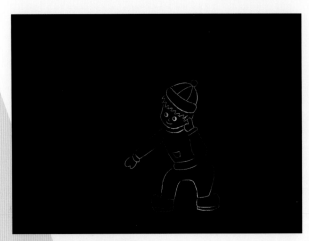

画出主体人物主要姿态。

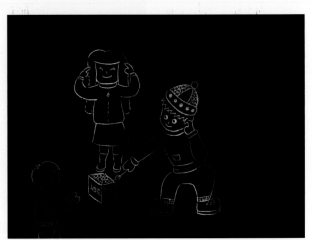

给主体人物加上纹饰。画出烟花、穿裙子的女孩和鼓掌的男孩。

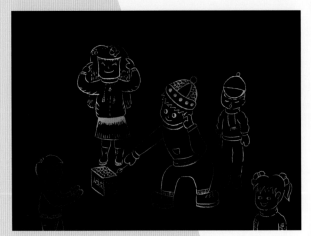

再画右边两个孩子。

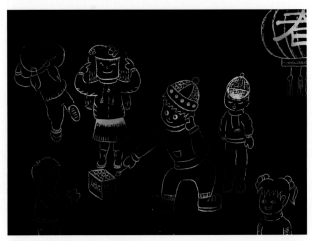

画出逃跑的女孩和灯笼。

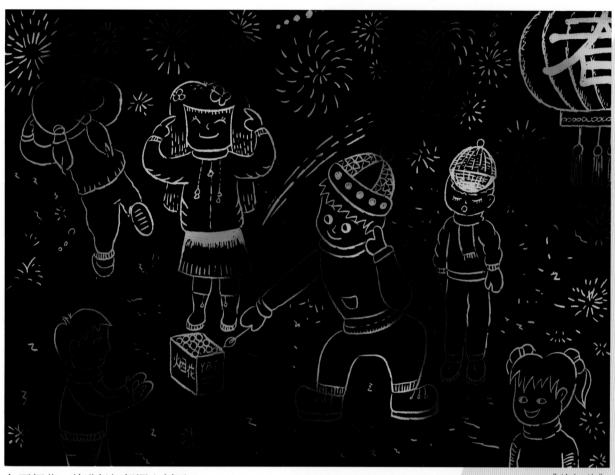

勾画烟花，并进行细部深入刻画。

《放烟花》

不断丰富画面的层次

　　一个漂亮的画面，要有丰富的层次。画面大致可分为近景、中景、远景几个层次。

　　画面的主体一般安排在画面的中景，不但作画要从它入手，而且周围的景物也要为它服务。刮画是需要逐步深入的，添加景物之前，一定要考虑是否与主体相协调，是否与主题相适应。

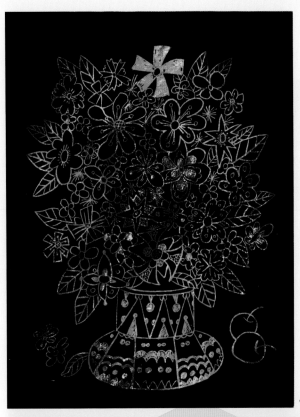

下笔前要考虑成熟

　　刮画是一种"减法"，一旦刮去了表层，便无法修复。它最大的缺点就是不能像其它画种那样可以反复修改。因此画刮画的时候，下笔要谨慎，事先要有较成熟的想法，下笔之时胸有成竹。

《美丽的花》

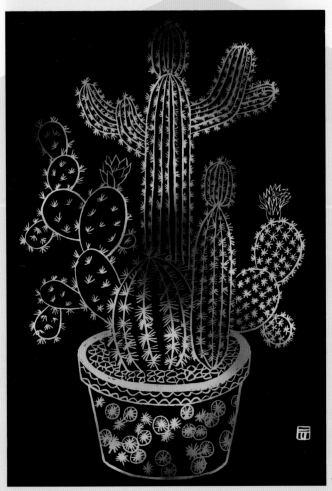

《仙人掌和仙人球》

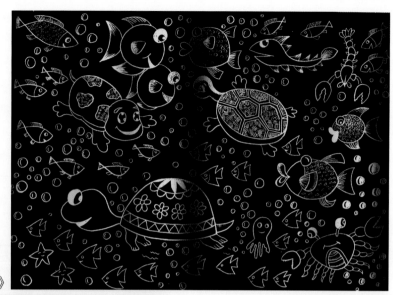

《龟家族》

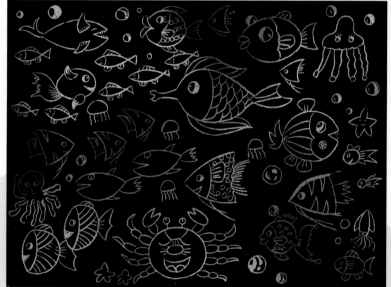

《鱼的世界》

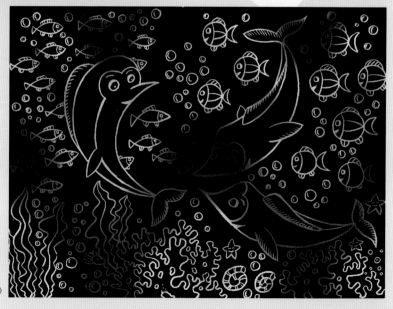

《金枪鱼》

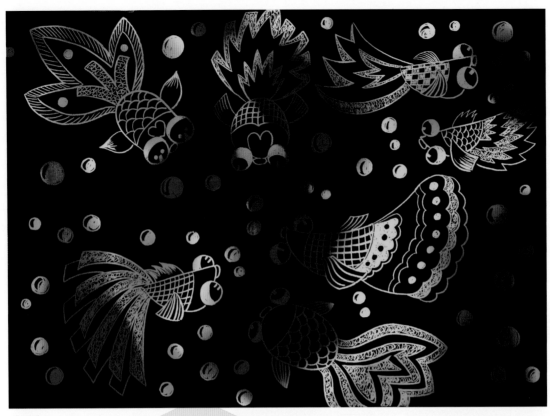

《游》

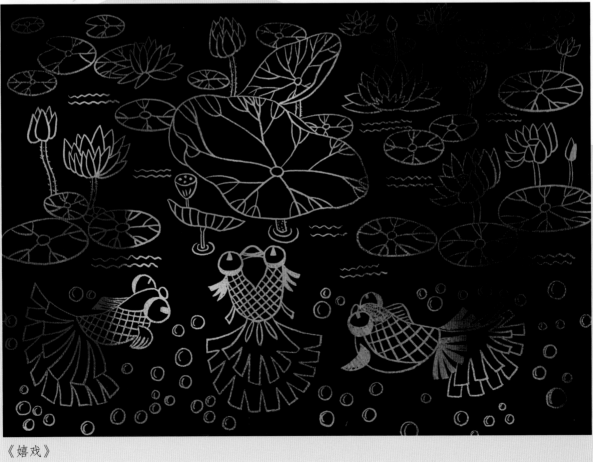

《嬉戏》

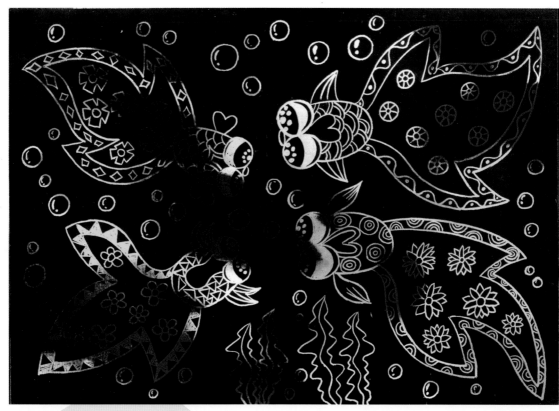

《争奇斗艳》

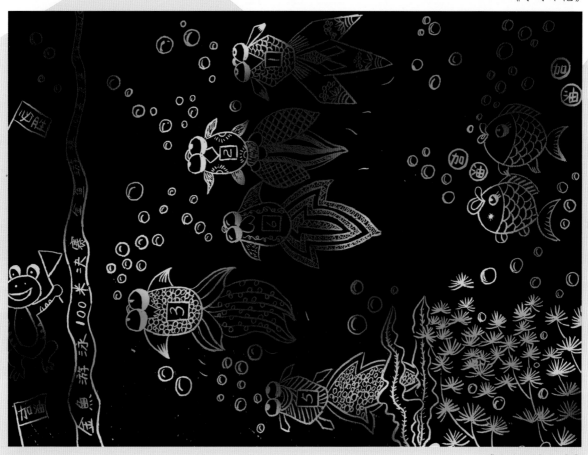

《金鱼百米比赛》

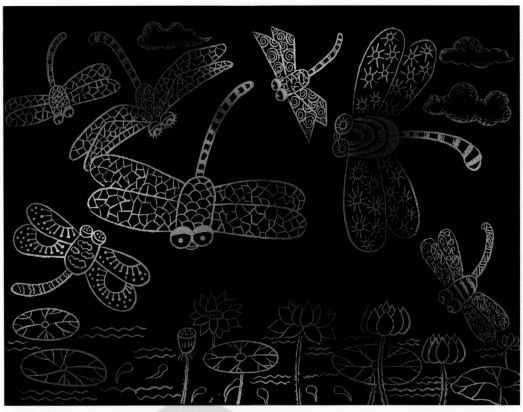

《小荷》

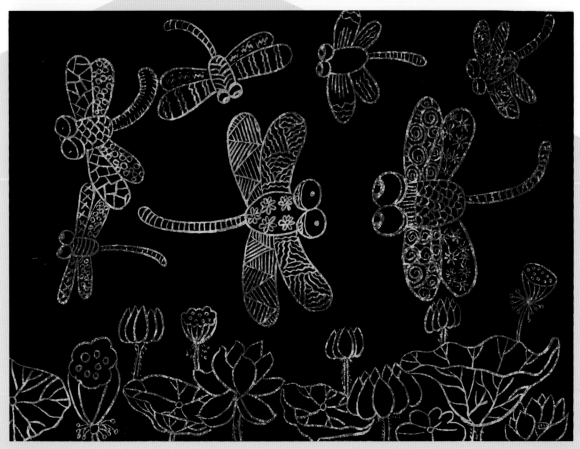

《蜻蜓的舞蹈》

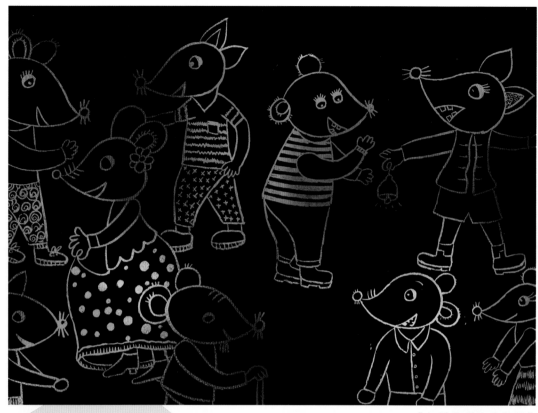

《怎样给猫挂上铃铛》

《猫的一家》

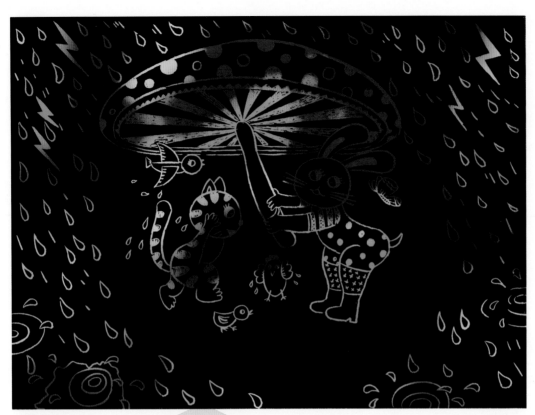

《快到这里来》

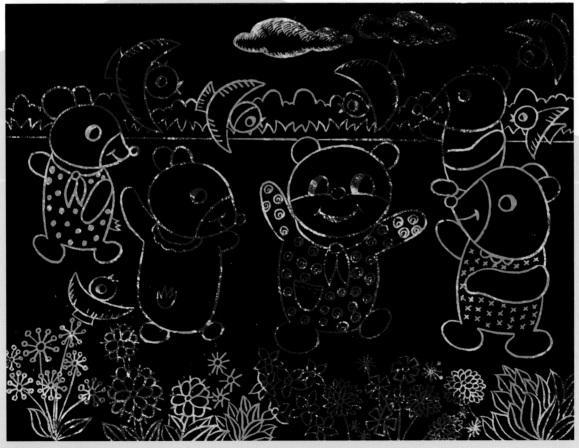

《快乐的小熊》

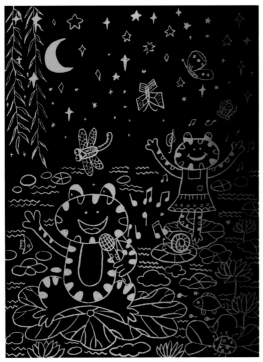

《池塘晚会》

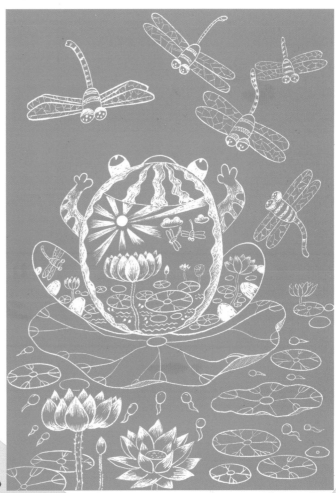

《夏日的荷塘》

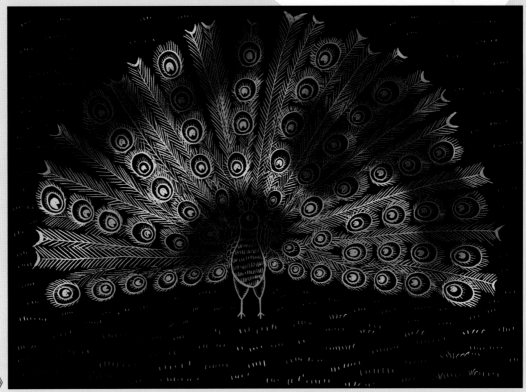

《孔雀开屏》

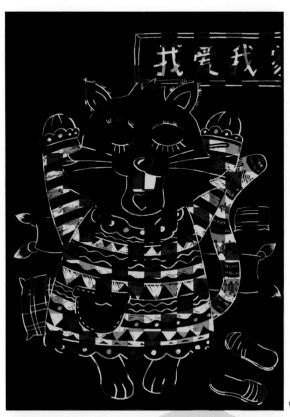

《伸懒腰的猫》

刮画的用笔

　　画刮画时要集中精力，用笔要大胆自然，果断自信。下笔要稳定，行笔速度不宜过快，要避免潦草及反复修改。

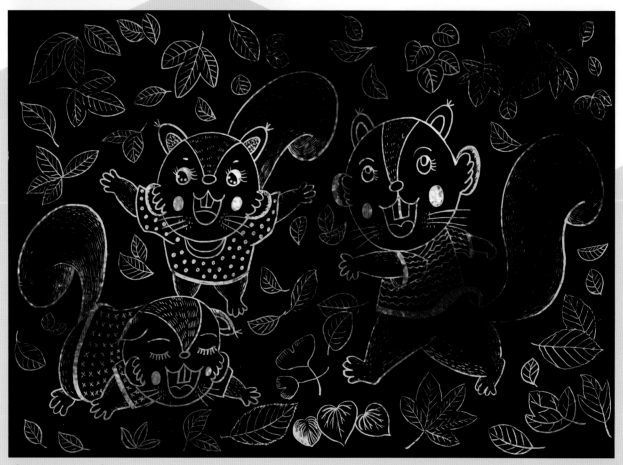

《快乐的小松鼠》

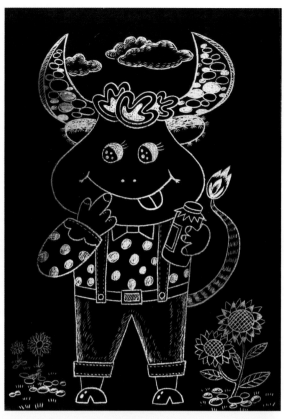

《想喝奶的小牛》

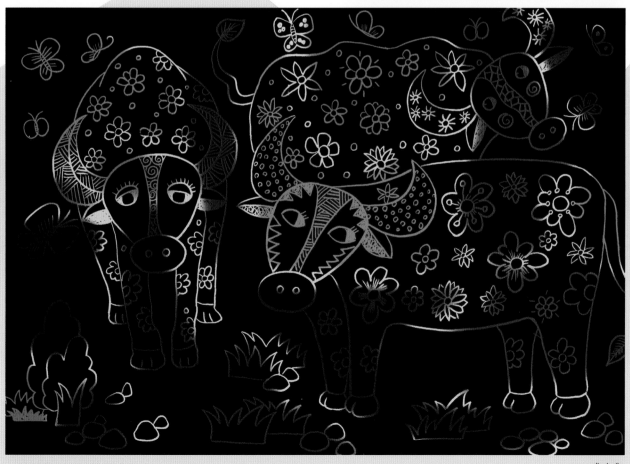

《牛》

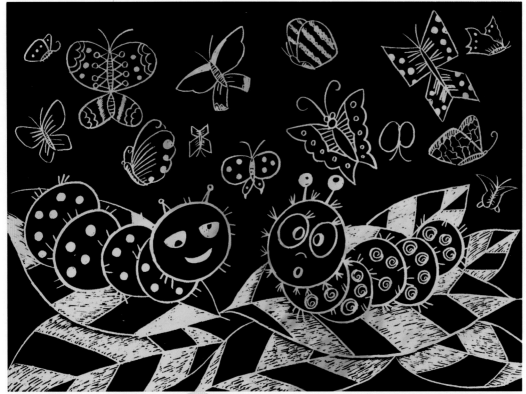

《毛毛虫》

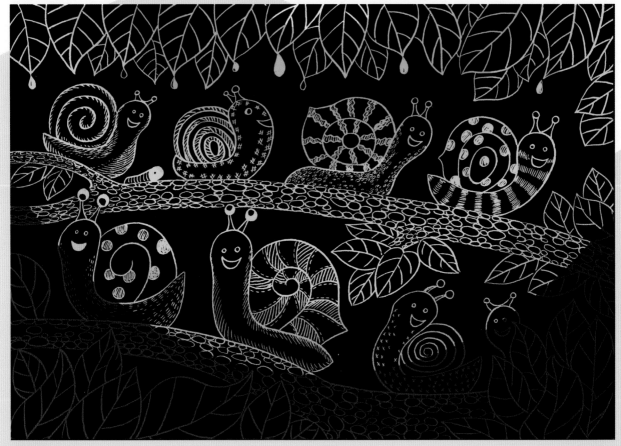

《蜗牛》

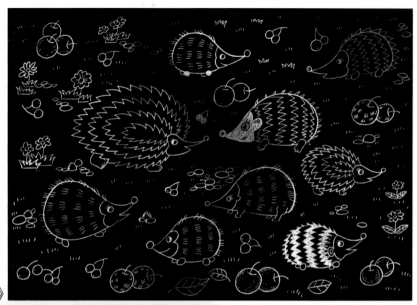

《刺猬》

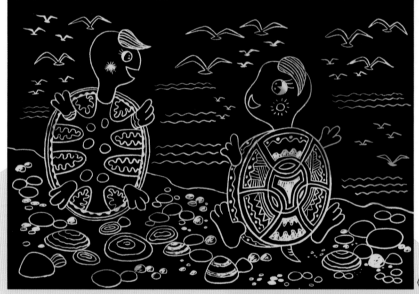

《兄弟俩》

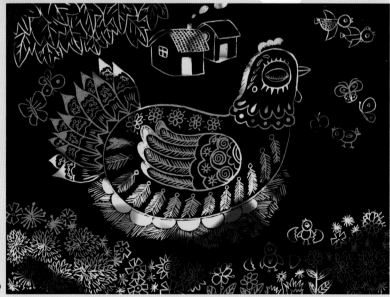

《孵小鸡》

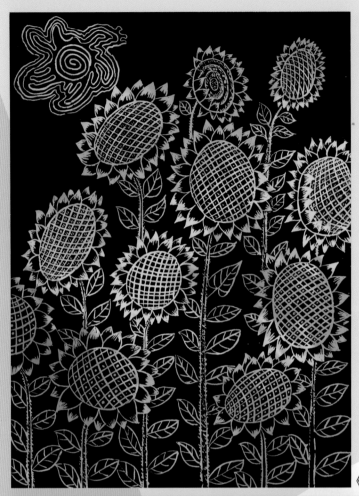

《向日葵》

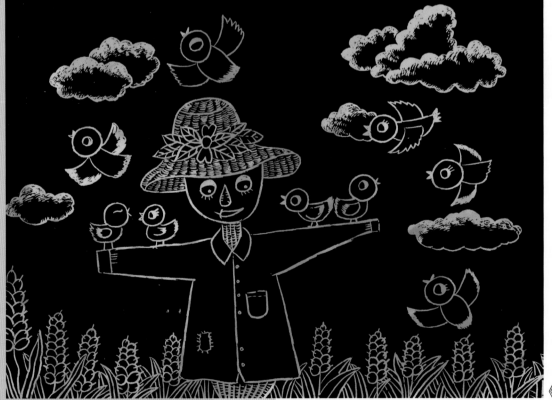

《稻草人》

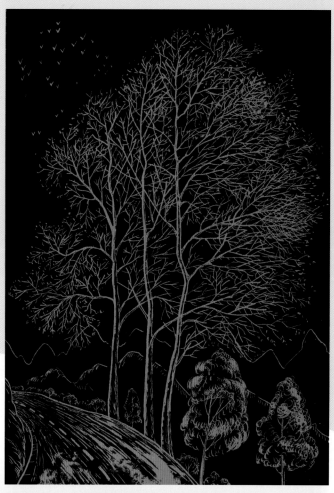

《山路边的树》

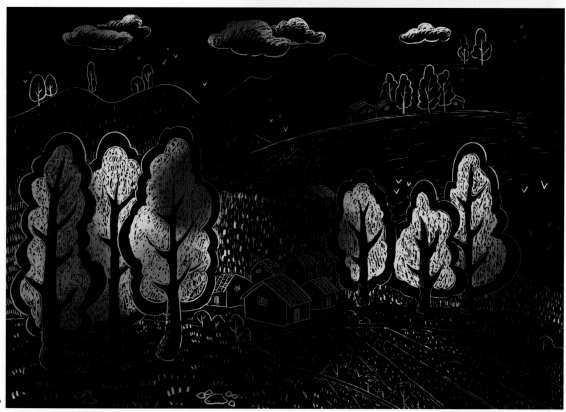

《小山坡》

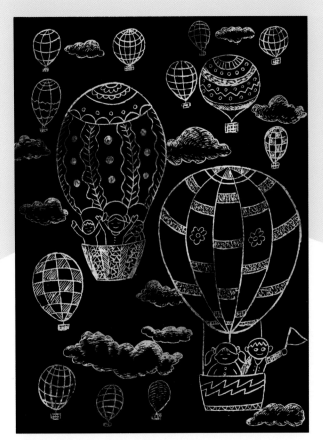

《热气球》

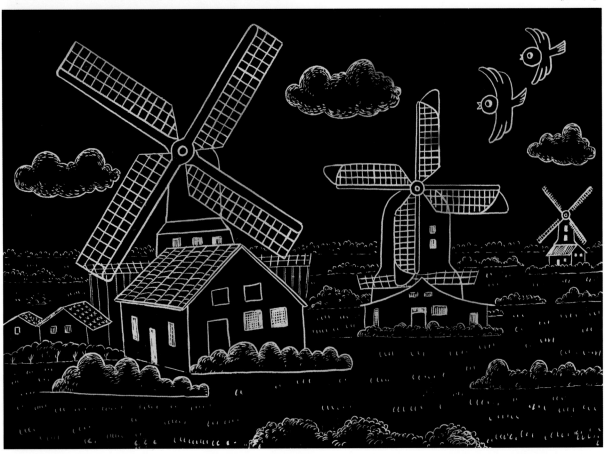

《风车》

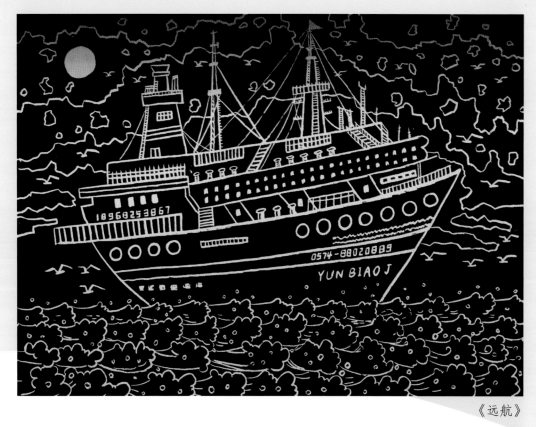

《远航》

《跨海大桥》

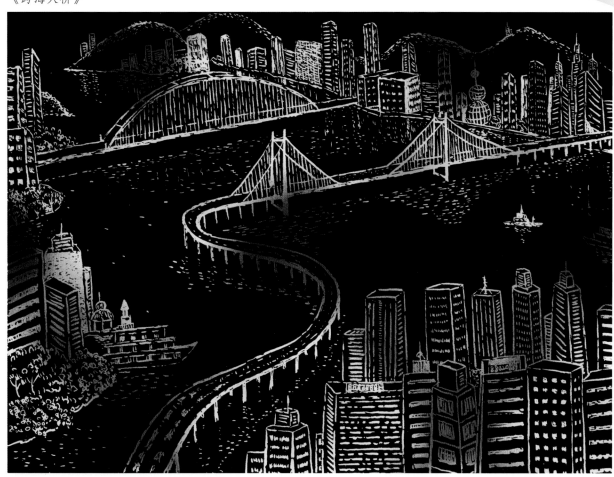

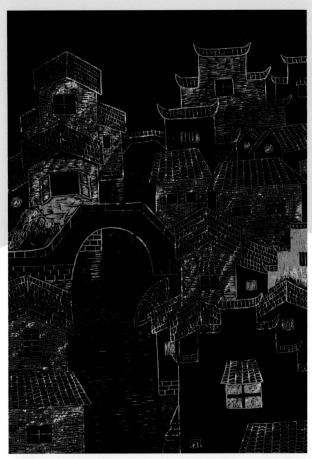

《璀璨明珠》

《新城市》

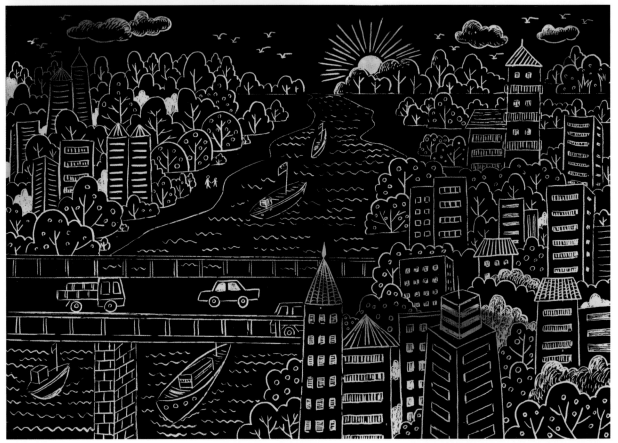

学会将"错"就错

　　刮画纸表面较光滑，在刮的过程中难免会出现与事先想法不一致的情况。如果出现这种情况，且不要烦恼，更不要着急换纸。面对出现"状况"的画面，不妨认真思考一番，将"错"就错，说不定经过调整后，会出现意想不到的效果。

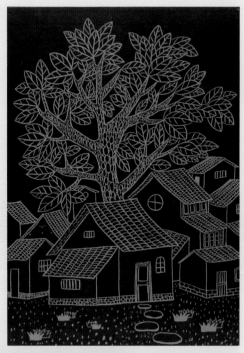

《静静的小村庄》

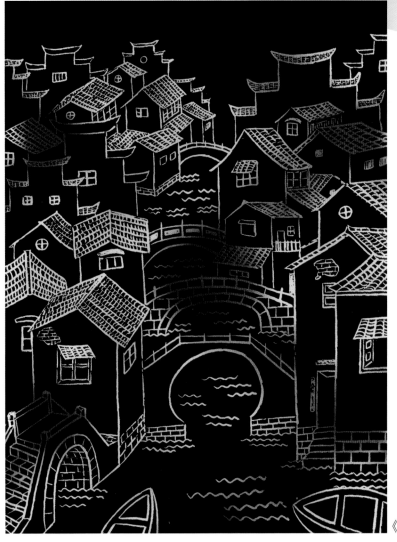

《水乡》

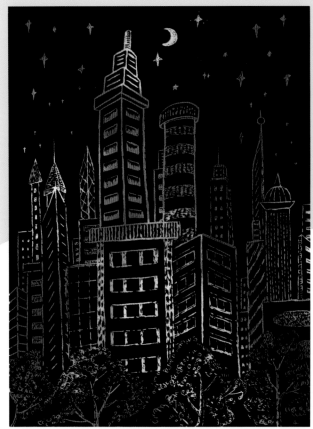

《霓虹灯》

《老房子》

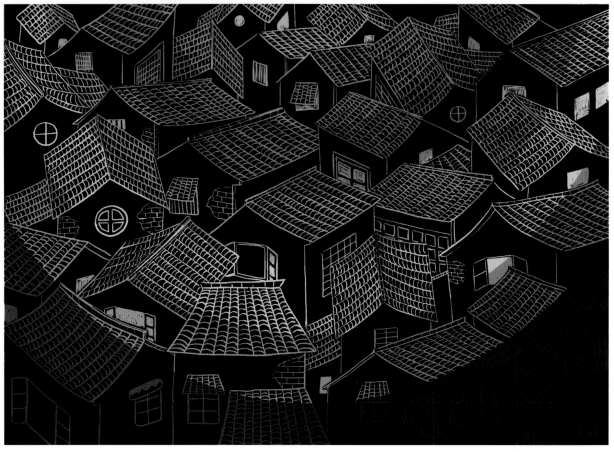

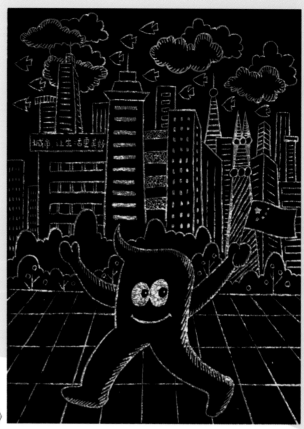

《城市让生活更美好》

《拔地而起的高楼》

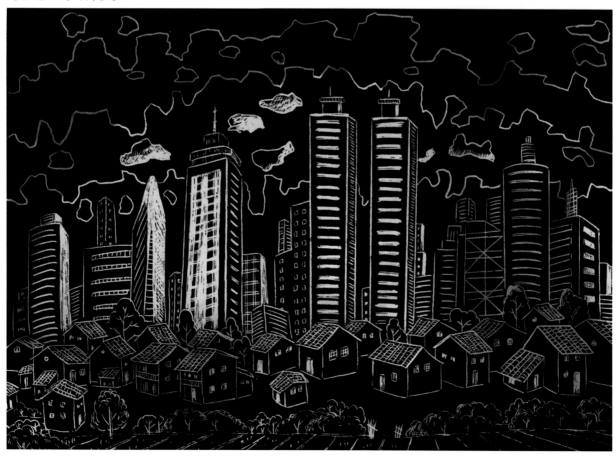

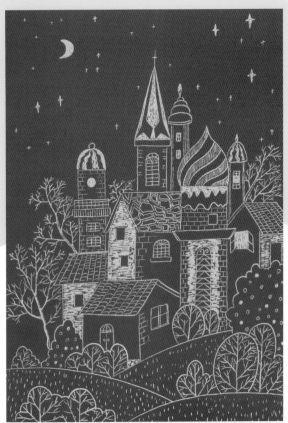

《月光下的房子》

宁可少画，不可多刮

　　画面中有许多地方，在形体上它们原本相连，但由于种种因素，笔画却断开了。如风景画中的地平线，被近处景物遮挡时，就造成了"笔断意连"的情景。刮画一旦刮去，就无法弥补，所以刮之前要考虑好，事先空出"笔断意连"的地方。刮画要尽量保留表面，宁可先少画，不可刮多了。

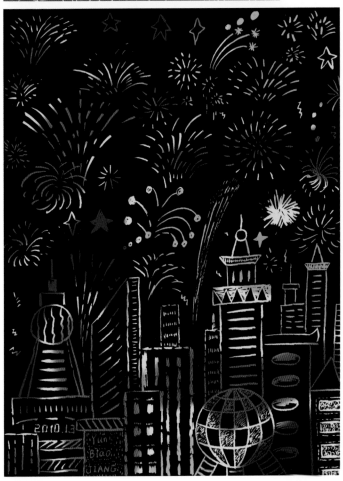

《火树银花》

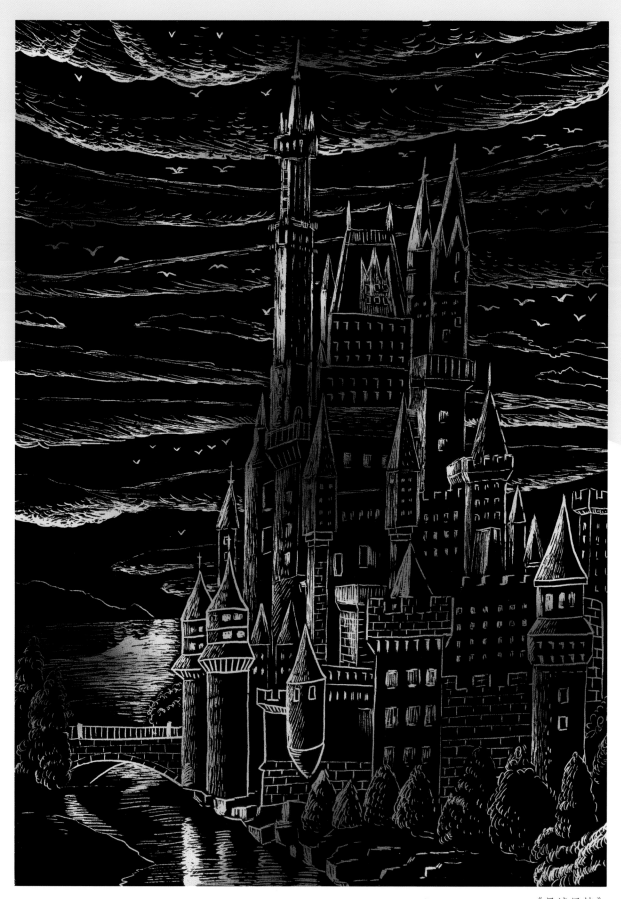

《异域风情》

《小女孩》

《时装表演》

学会随机应变

　　画刮画的过程中，要想画出好的作品，必须具有随机应变的能力。尤其是黑面彩底的刮画纸创作的刮画，同一个物体会因为颜色不同而造成截然不同的视觉效果。因此，根据刮画纸底层色彩而相应地作出调整，对创作出精彩的作品非常关键。

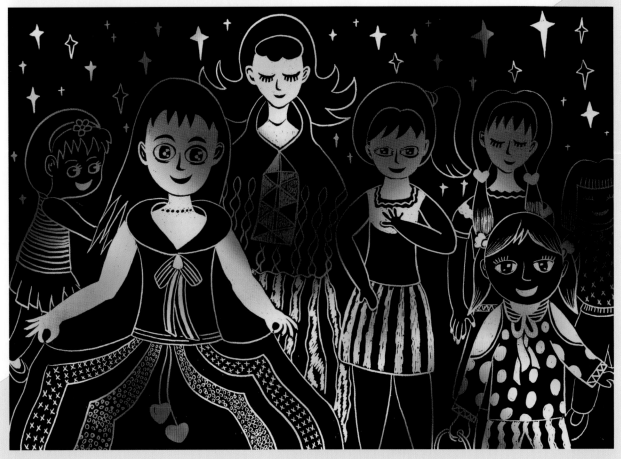

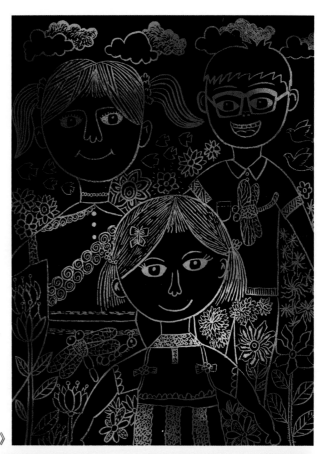

《幸福的一家》

《夏日》

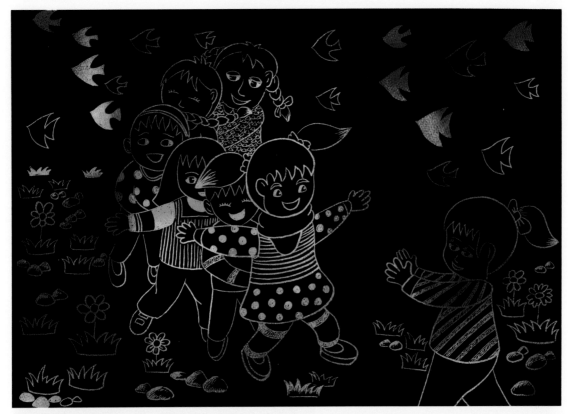

《老鹰捉小鸡》

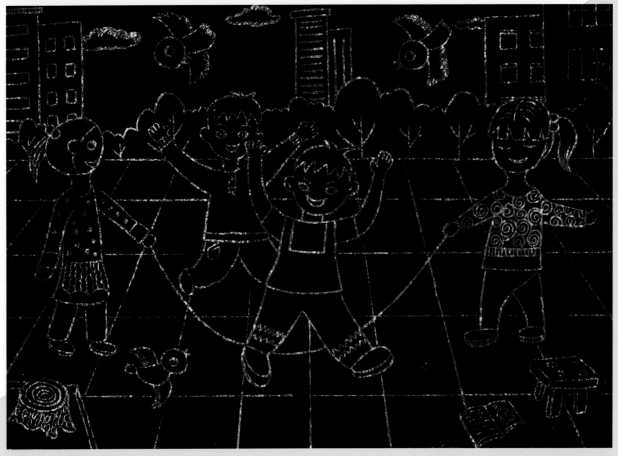

《跳大绳》

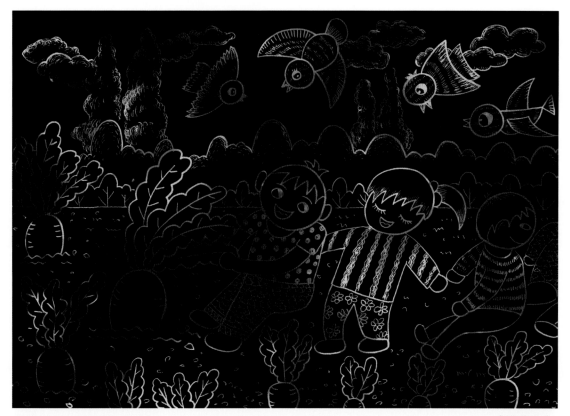

《拔萝卜》

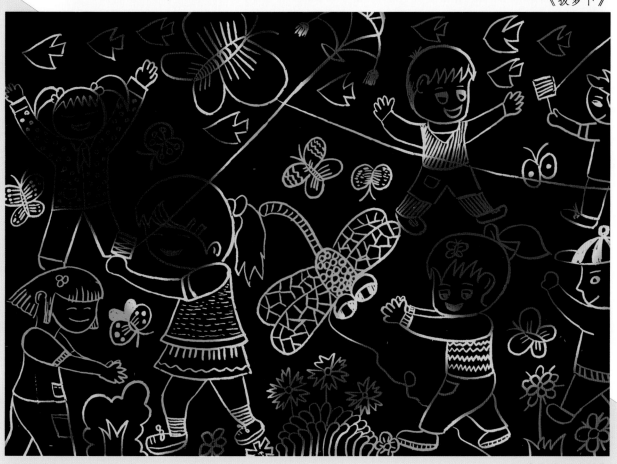

《风筝的季节》

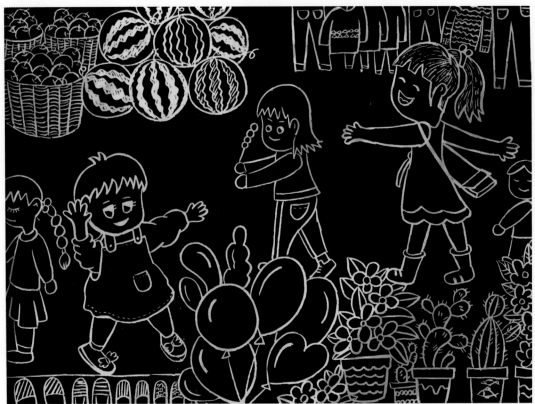

《逛集市》

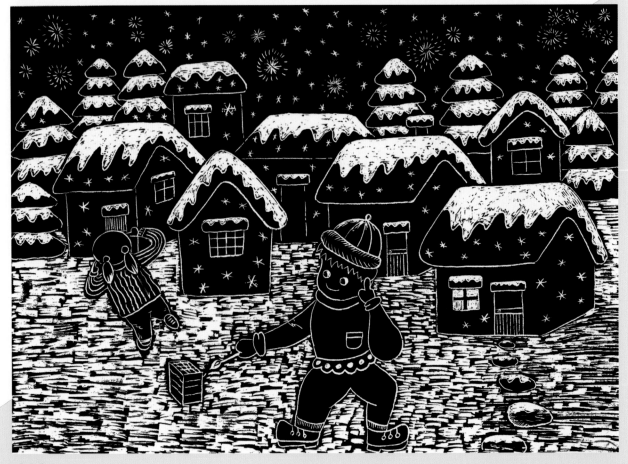

《冬》

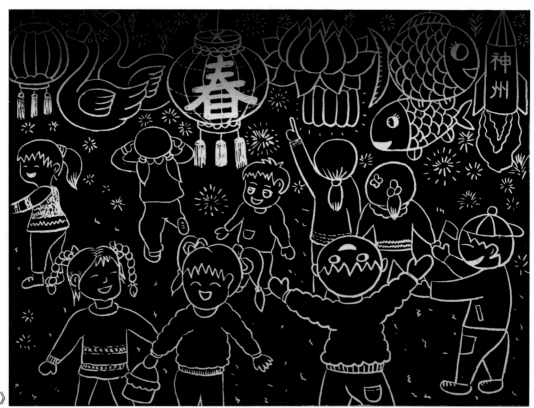

《看花灯》

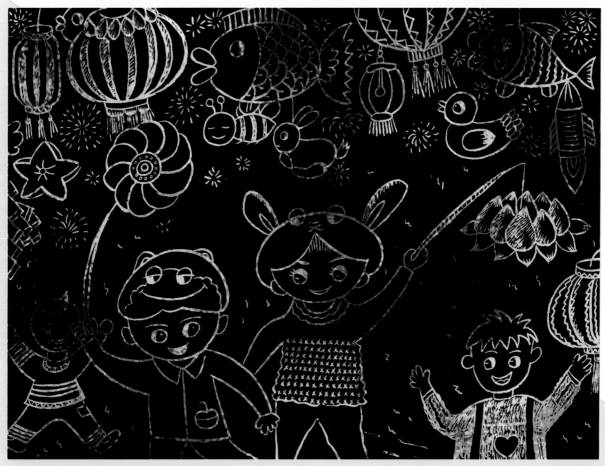

《灯会》

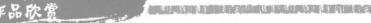

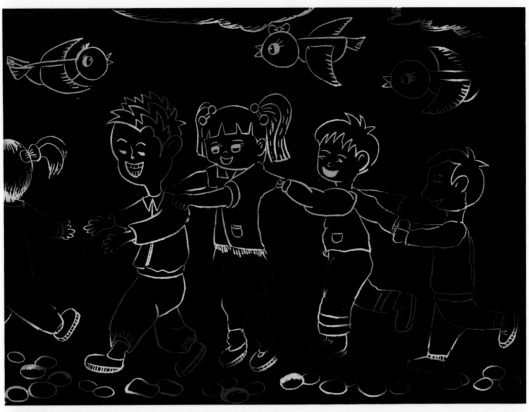

《游戏》

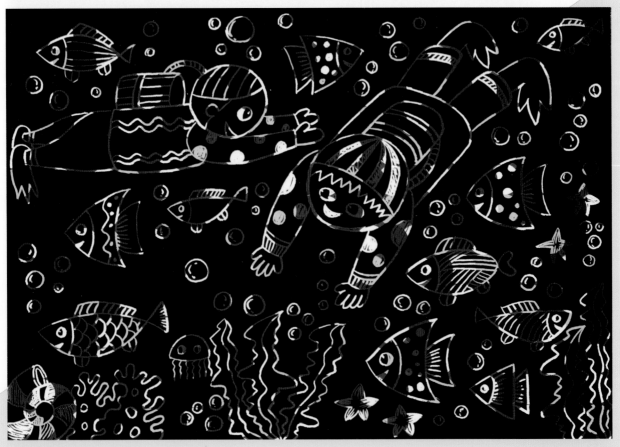

《潜水》

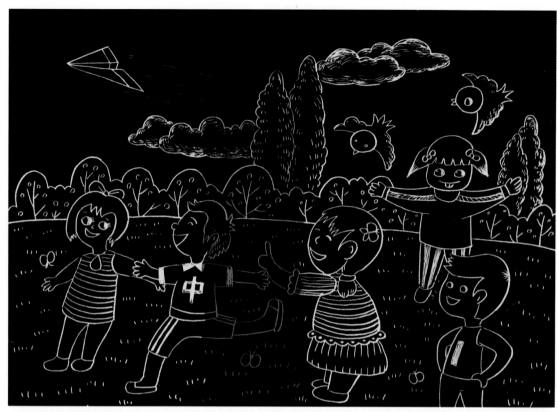

《纸飞机》

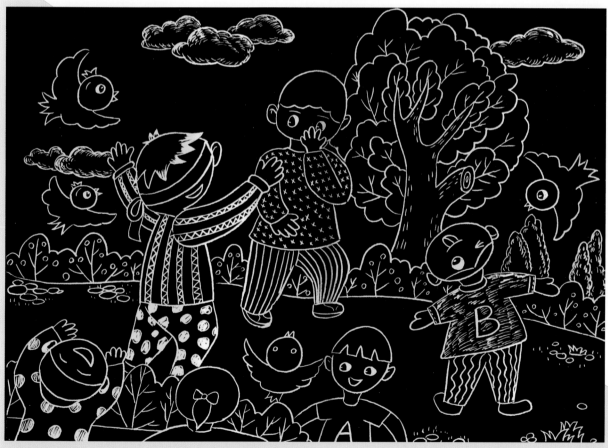

《捉迷藏》

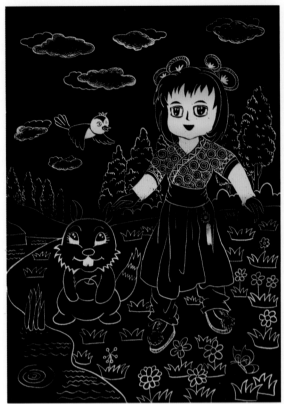

《童话》

《先民》

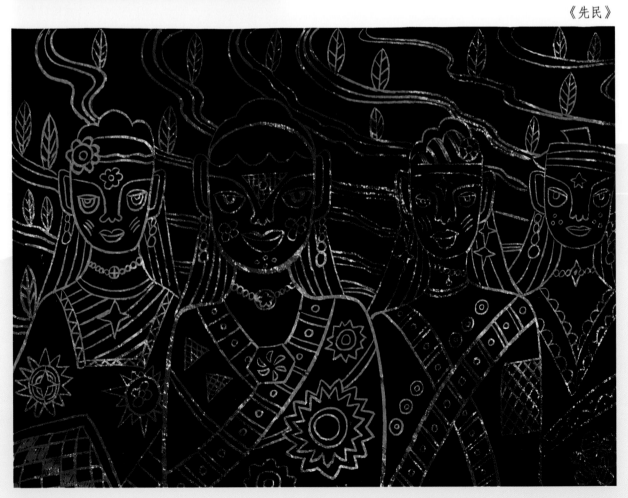

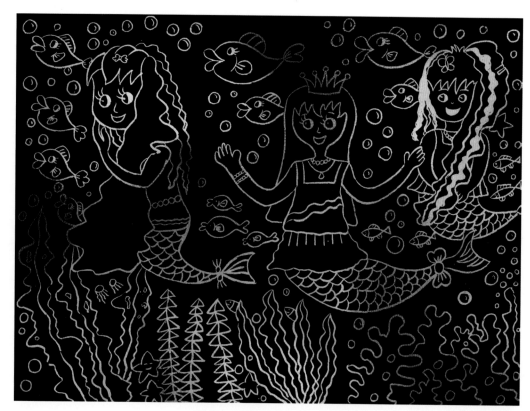

《海的女儿》

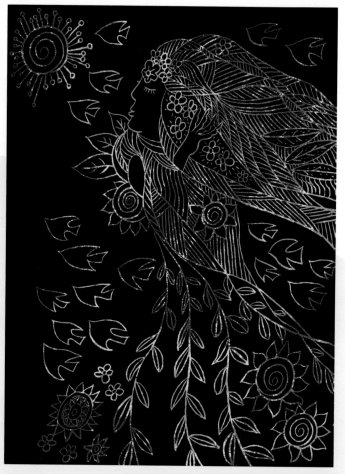

《春姑娘》

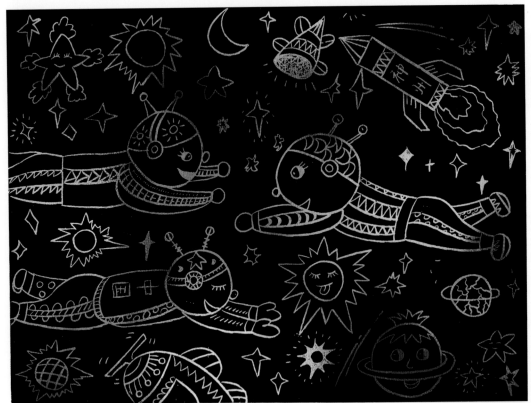

《遨游》

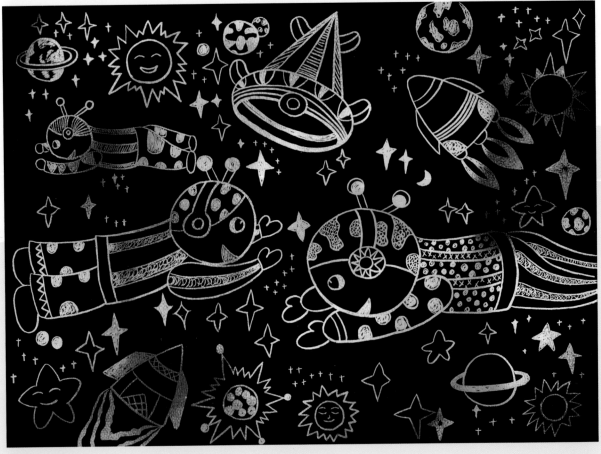

《未来的主人》

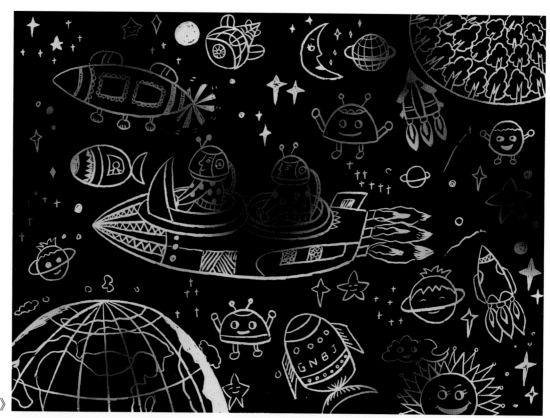

《宇宙探索》

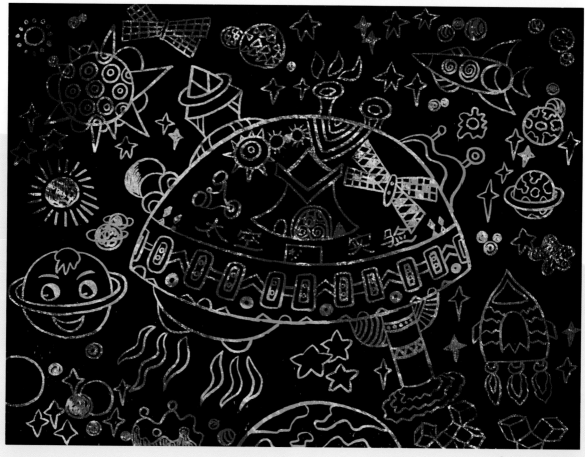

《太空实验室》

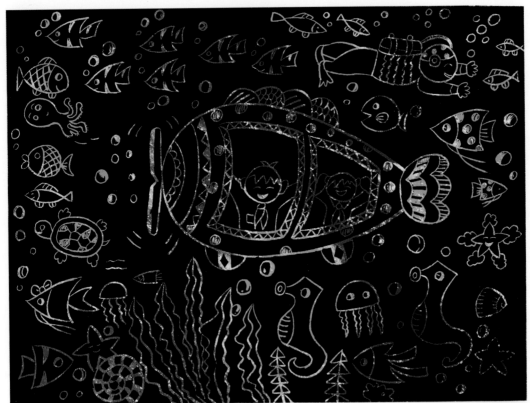

《海底观光》

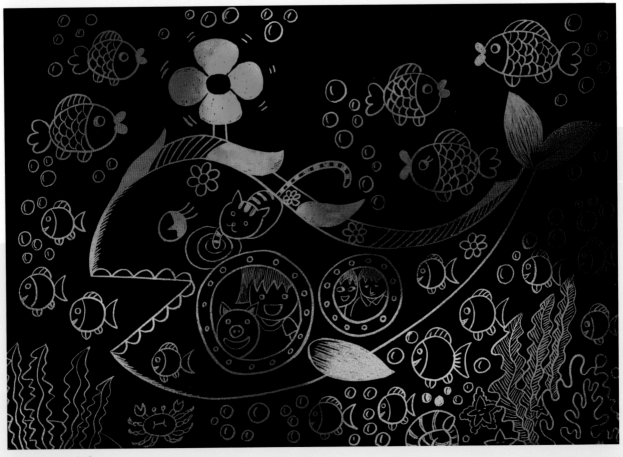

《新式潜水艇》

保护好刮画纸的表层

　　刮画纸的表层容易受损，要小心指甲等硬物破坏其表面，作画前后和作画时都不可乱摸，刮出的粉末要用软毛刷刷去或轻轻抖落，尽量要保持画面平整，切不能折叠。

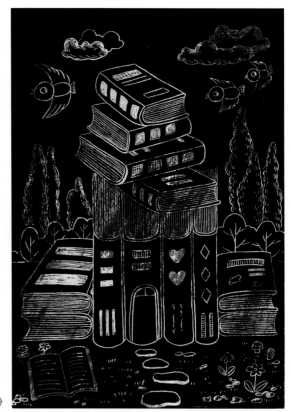

《书屋》

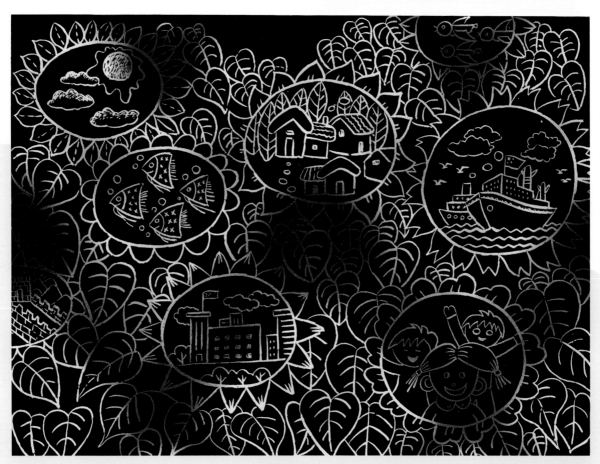

《葵花的世界》

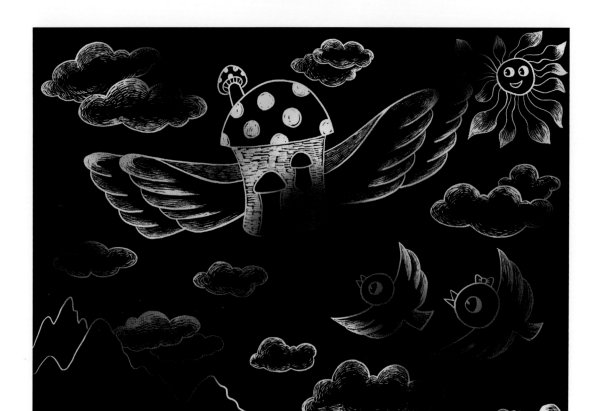

《会飞的房子》

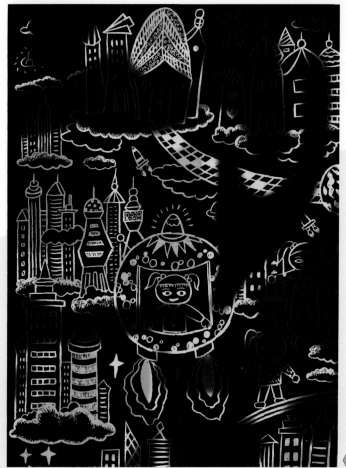

《空中城市》

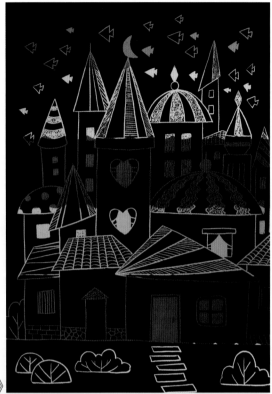

《变色的房子》

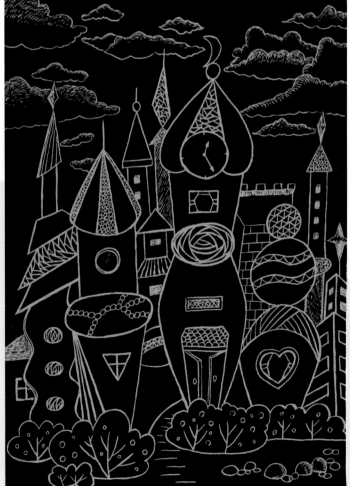

《蓝色城堡》

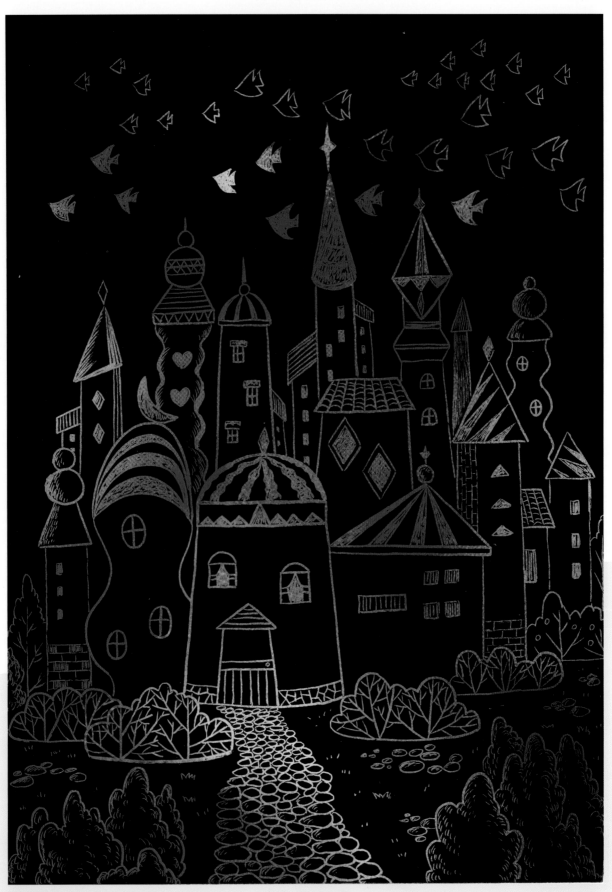

《王子与公主居住的城堡》

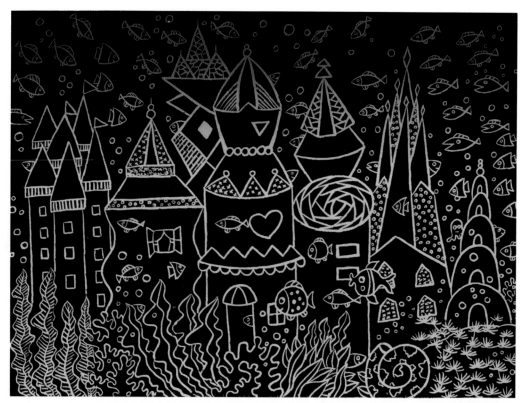

《水中城堡》

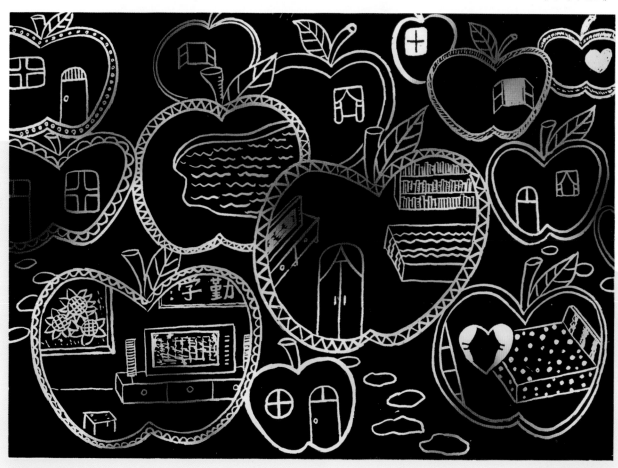

《苹果家园》

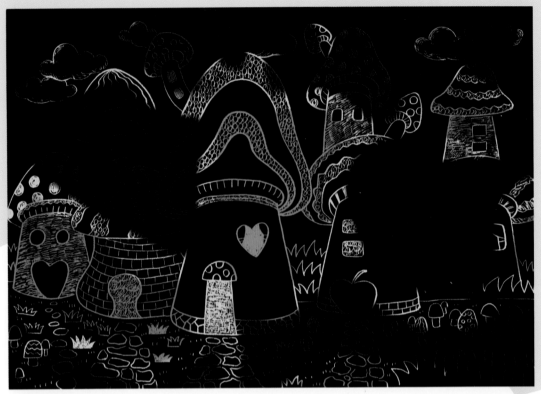

《蘑菇城堡之一》

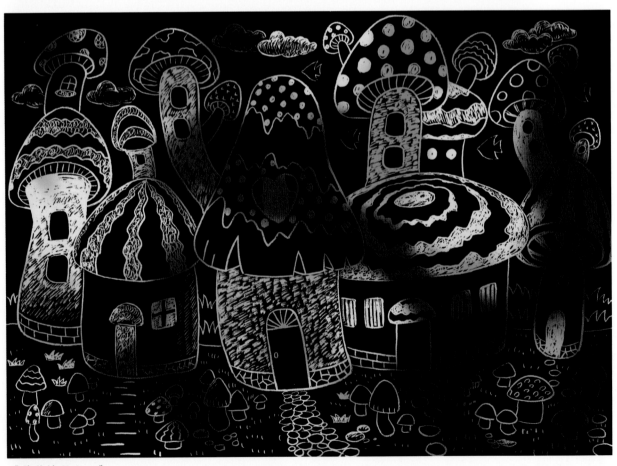

《蘑菇城堡之二》